毛笔速成21天

一站式毛笔入门解决方案

U0130253

欧阳询楷书

田英章 主编

湖南美术出版社

图书在版编目（CIP）数据

毛笔速成21天.欧阳询楷书 / 田英章主编.—长沙：
湖南美术出版社,2015.12
ISBN 978-7-5356-7587-3

Ⅰ.①毛… Ⅱ.①田… Ⅲ.①毛笔字–楷书–书法Ⅳ.
①J292.11

中国版本图书馆CIP数据核字(2016)第022938号

Maobi Sucheng 21 Tian　　Ouyang Xun Kaishu
毛 笔 速 成 21 天　欧 阳 询 楷 书

出 版 人：李小山
主　　编：田英章
责任编辑：彭　英
装帧设计：徐　洋
出版发行：湖南美术出版社
　　　　　（长沙市东二环一段622号）
经　　销：全国新华书店
印　　刷：成都市金雅迪彩色印刷有限公司
　　　　　（成都市龙泉驿经济开发区航天南路18号）
开　　本：787×1092　　1/16
印　　张：3
版　　次：2015年12月第1版
印　　次：2016年4月第1次印刷
书　　号：ISBN 978-7-5356-7587-3
定　　价：58.00元

邮购联系：028-85939217　　邮编：610041
网　　址：http://www.scwj.net
电子邮箱：contact@scwj.net
如有倒装、破损、少页等印装质量问题,请与印刷厂联系斟换。
联系电话：028-84842345

目录

基本笔法

用毛笔书写笔画时一般有三个过程，即起笔、行笔和收笔，这三个过程要用到不同的笔法。

1.逆锋起笔与回锋收笔

在起笔时取一个和笔画前进方向相反的落笔动作，将笔锋藏于笔画之中，这种方法就叫"逆锋起笔"。当点画行至末端时，将笔锋回转，藏锋于笔画内，这叫作"回锋收笔"。回锋收笔可使点画交代清楚，饱满有力。

2.逆锋与顺锋

逆锋是指起笔或收笔时收敛锋芒，这是楷书中常常用到的技法。其方法是起笔时逆锋而起，收笔时回锋内藏，使笔画含蓄有力。顺锋是指在起笔和收笔时，照笔画行进的方向，顺势而起，顺势而收，使笔锋外露，也叫作"露锋"。

3.中锋与侧锋

中锋也叫"正锋"，是书法中最基本的用笔方法，指笔毫落纸铺开运行时，笔尖保持在笔画的正中间。

侧锋与中锋相对，是指在运笔过程中，笔锋不在笔画中间，而在笔画的一侧运行。

4.提笔与按笔

提笔与按笔是行笔过程中笔锋相对于纸面的一个垂直运动。提笔可使笔锋着纸少，从而将笔画写细；按笔使笔锋着纸多，从而将笔画写粗。

5.转笔与折笔

转笔与折笔是指笔锋在改变运行方向时的运笔方法。转笔是圆，折笔是方。在转笔时，线条不断，笔锋顺势圆转，一般不作停顿；在折笔时，往往是先提笔调锋，再按笔折转，有一个明显的停顿，写出的折笔棱角分明。

逆锋起笔写竖　　回锋收笔写横

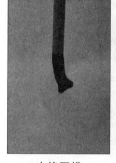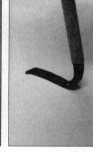

中锋写横　　　　侧锋写撇

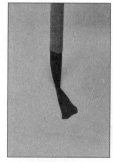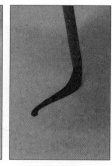

提笔作提　　　　按笔写捺

转笔　　　　　　折笔

第 *1* 天

横 与 竖

● **重点掌握** ➤➤➤➤➤➤➤➤➤➤➤➤➤➤➤➤➤

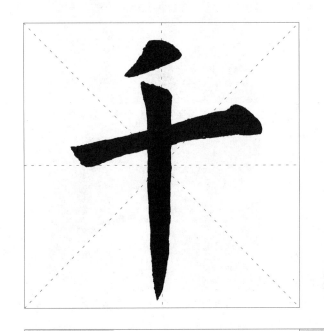

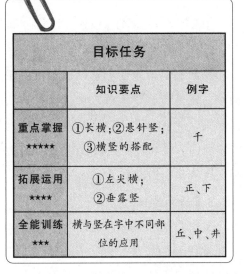

目标任务		
	知识要点	例字
重点掌握 ★★★★★	①长横;②悬针竖; ③横竖的搭配	千
拓展运用 ★★★★	①左尖横; ②垂露竖	正、下
全能训练 ★★★	横与竖在字中不同部 位的应用	丘、中、井

结构精要
√ 横短竖长
√ 竖画居中
√ 撇竖直对

长 横

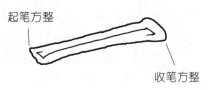

起笔方整

收笔方整

　　逆锋起笔,向右下顿笔,调整笔锋,向右上中锋行笔。

　　横画末端向右上稍提锋,再向右下顿笔,回锋收笔。

悬针竖

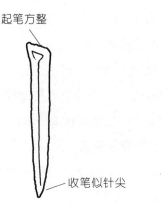

起笔方整

收笔似针尖

　　向左上逆锋起笔,折笔向右,调整笔锋,按笔向下中锋行笔。

　　竖末渐行渐提,末端形如针尖。

● 拓展运用 ▶▶▶▶▶▶▶▶▶▶▶▶▶▶▶▶▶▶▶▶▶▶▶

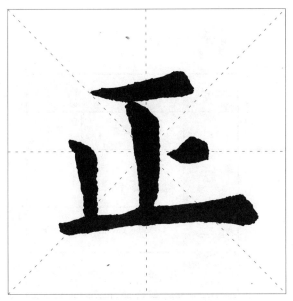

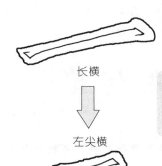

长横

左尖横

左尖横行笔短，左尖右方。

结构精要

√ 字形方正
√ 间距均匀
√ 底横托上

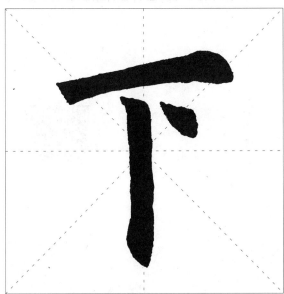

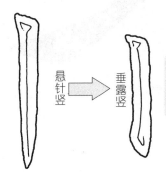

悬针竖　垂露竖

垂露竖粗细较一致，末端似露珠。

结构精要

√ 横短竖长
√ 竖居横中下
√ 字形呈倒三角形

● 全能训练 ▶▶▶▶▶▶▶▶▶▶▶▶▶▶▶▶▶▶▶▶▶▶▶▶▶▶▶▶▶▶

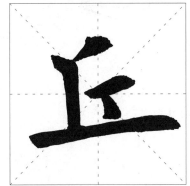

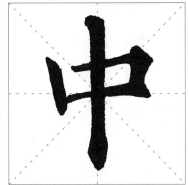

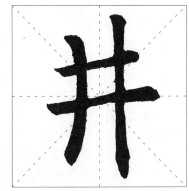

第**2**天

撇 与 捺

● 重点掌握 ➤➤➤➤➤➤➤➤➤➤➤➤➤➤➤

目标任务		
	知识要点	例字
重点掌握 ★★★★★	①直撇；②斜捺；③撇、捺的搭配	人
拓展运用 ★★★★	①短撇；②反捺	生、不
全能训练 ★★★	撇与捺在字中的运用	大、又、文

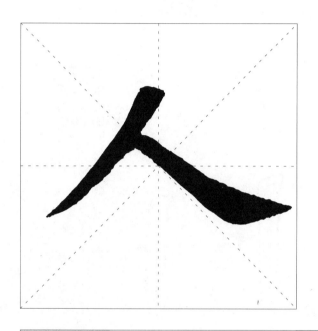

结构精要
√ 撇直捺弯
√ 撇捺舒展
√ 撇高捺低

直 撇

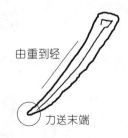

由重到轻

力送末端

　　逆锋起笔,折笔向右顿笔。
　　提笔调锋,中锋向左下行笔,渐行渐提,力送笔尖。

斜 捺

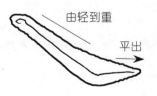

由轻到重

平出

　　逆锋起笔,调整笔锋,由轻到重向右下按笔,末端向右出锋收笔。

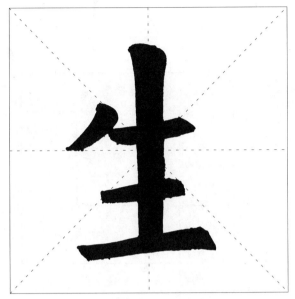

撇画短促，
快速有力。

短撇

结构精要
√ 横距均等
√ 竖画居中
√ 竖长上伸

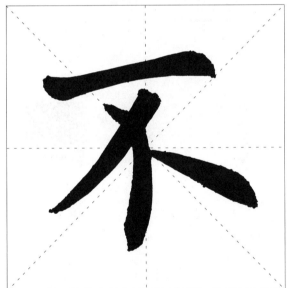

顺锋入笔,末端回锋收笔。

反捺

结构精要
√ 竖画居中
√ 字形方正
√ 撇长捺短

● 全能训练 ▶▶▶▶▶▶▶▶▶▶▶▶▶▶▶▶▶▶▶▶▶▶▶▶▶▶▶▶▶▶▶▶

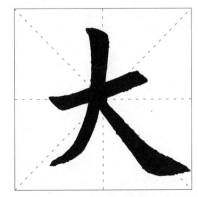

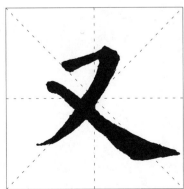

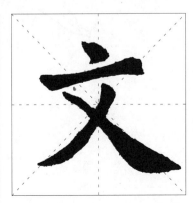

第 **3** 天

点 画

● 重点掌握 ➤➤➤➤➤➤➤➤➤➤➤➤➤➤➤➤

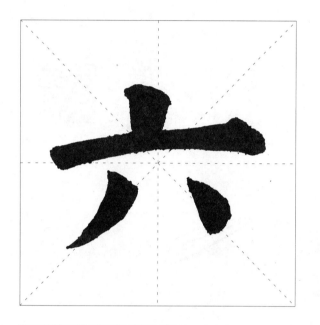

目标任务

	知识要点	例字
重点掌握 ★★★★★	①撇点;②捺点; ③撇点、捺点的 组合	六
拓展运用 ★★★★	①竖点;②挑点; ③挑点、捺点的 组合	方、其
全能训练 ★★★	不同点画在不同位置 的写法	来、分、玉

结构精要
√ 首点居中
√ 长横托上覆下
√ 下两点对称

撇 点	捺 点
头重 尾轻	头尖 尾圆
起笔同撇,行笔短促,出锋收笔。	捺画缩为捺点,顺锋入笔,按笔向下,末端回锋收笔。

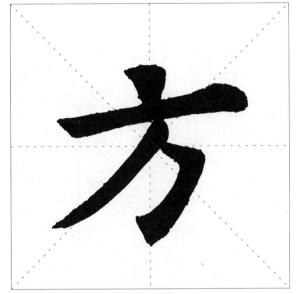

竖向行笔，
末端与横接。

竖点

结构精要
√ 首点居中
√ 撇于横中下起笔
√ 撇长折钩短

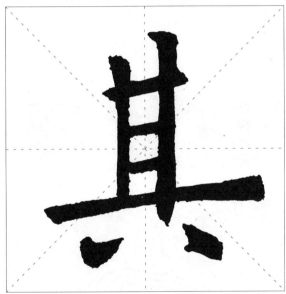

笔断意连，
对称呼应。

挑点与捺点

结构精要
√ 字形长方
√ 上长下短
√ 下两点与竖对应

● 全能训练 ❯❯

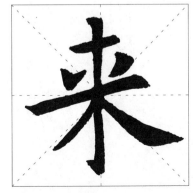

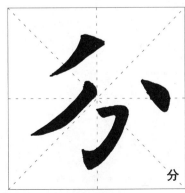

分

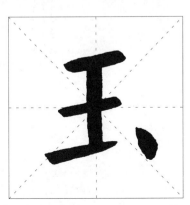

第4天

折画

● 重点掌握 ▶▶▶▶▶▶▶▶▶▶▶▶▶▶▶▶

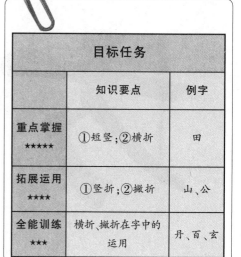

目标任务		
	知识要点	例字
重点掌握 ★★★★★	①短竖;②横折	田
拓展运用 ★★★★	①竖折;②撇折	山、公
全能训练 ★★★	横折、撇折在字中的运用	丹、百、玄

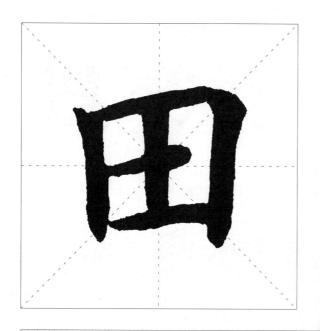

结构精要
√ 字形方整
√ 横平竖直
√ 横距、竖距均匀

短竖

回锋收笔

　　形稍短,逆锋入笔,中锋向下行笔,末端回锋收笔。

横折

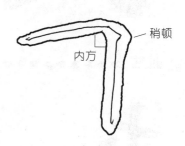

稍顿

内方

　　中锋行笔写横,横末向右顿笔,然后向下行笔写竖,竖末回锋收笔。

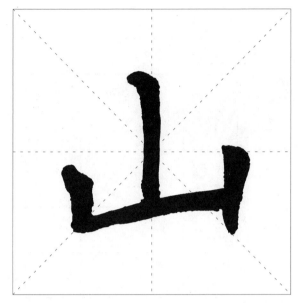

横细竖粗，
横长竖短。

竖折

结构精要

√ 中竖为主笔
√ 边竖短中竖长
√ 左右对称

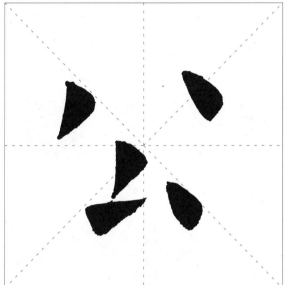

撇和提(折)起
笔重，收笔轻，
折处笔断意连。

撇折

结构精要

√ 上宽下窄
√ 上两点分开
√ 上松下紧

● 全能训练 ➤➤➤➤➤➤➤➤➤➤➤➤➤➤➤➤➤➤➤➤➤➤➤➤➤➤➤➤➤➤➤

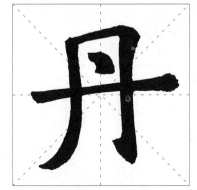

第**5**天
钩 画

● **重点掌握** ➤➤➤➤➤➤➤➤➤➤➤➤➤➤➤➤

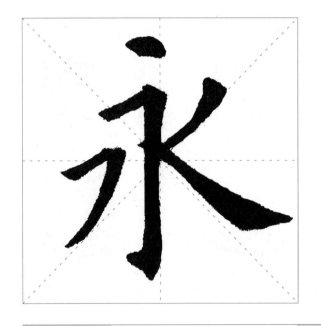

目标任务		
	知识要点	例字
重点掌握 ★★★★★	①横撇;②横折钩	永
拓展运用 ★★★★	①竖钩;②横钩	未、帝
全能训练 ★★★	横折钩、横钩在字中的运用	雨、宇、勿

结
构
精
要
√ 竖画居中
√ 左右开张
√ 上下对正

横 撇	横折钩

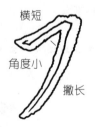

横短
角度小
撇长

先写短横,另起笔写撇,撇画稍长。

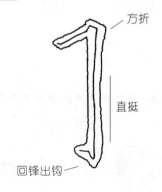

方折

直挺

回锋出钩

中锋行笔写横,横末提锋向右下顿笔再写竖,竖末向左上回锋出钩。

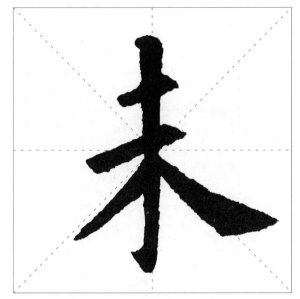

竖钩

竖画直挺，
钩画含蓄。

结构精要
√ 竖钩居中
√ 撇捺左右相称
√ 撇轻捺重

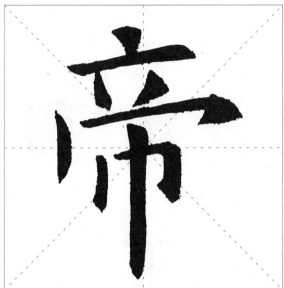

横钩

横画较细，
钩处稍重。

结构精要
√ 首点居中
√ 长竖与首点对正
√ 上下窄中间宽

● 全能训练 ▶▶▶▶▶▶▶▶▶▶▶▶▶▶▶▶▶▶▶▶▶▶▶▶▶▶▶▶▶▶▶▶▶▶▶▶▶▶

第6天

提 画

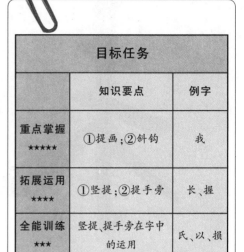

目标任务		
	知识要点	例字
重点掌握 ★★★★★	①提画;②斜钩	我
拓展运用 ★★★★	①竖提;②提手旁	长、握
全能训练 ★★★	竖提、提手旁在字中的运用	氏、以、损

结构精要
√ 上窄下宽
√ 横、提上斜
√ 竖钩、斜钩背对背

提 画	斜 钩
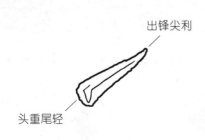	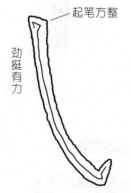
出锋尖利 / 头重尾轻	起笔方整 / 劲挺有力
向右下按笔,顿笔向下蓄势,再中锋向右上行笔,出锋收笔,力送笔端。	逆锋入笔,转锋向右下行笔,略带弧度,出钩前提笔转锋,向右上出锋。

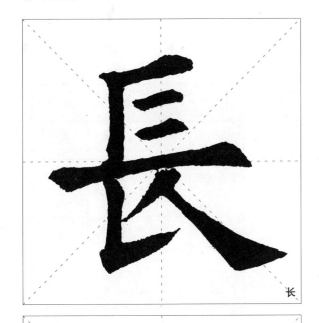

长

竖末写提,转折处方折。

竖提

结构精要

√ 横距均等
√ 末横伸展
√ 捺画直长

横与提把竖画三等分,提末稍出竖右。

提手旁

结构精要

√ 左右均上窄下宽
√ 左窄右宽
√ 横向间距均匀

● 全能训练 ▸▸▸▸▸▸▸▸▸▸▸▸▸▸▸▸▸▸▸▸▸▸▸▸▸▸▸▸▸▸▸▸▸▸▸

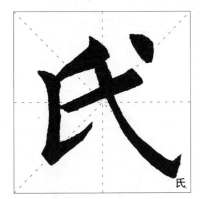

氏

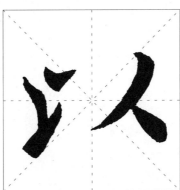

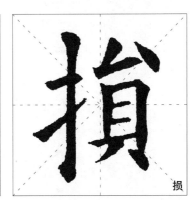

损

第**7**天

氵与灬

● **重点掌握** ➤➤➤➤➤➤➤➤➤➤➤➤➤

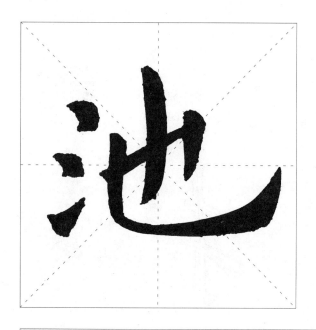

目标任务		
	知识要点	例字
重点掌握 ★★★★★	①三点水; ②竖弯钩	池
拓展运用 ★★★★	①四点底;②多竖 的运用	波、无
全能训练 ★★★	三点水、四点底在字 中的运用	深、形、照

结构精要
√ 左低右高
√ 左收右放
√ 竖弯钩舒展

三点水	竖弯钩

呈弧形
指向字心

三点呈弧形,方向不一。

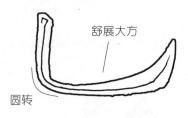
舒展大方
圆转

　　逆锋起笔写竖,转折处提笔向右写横, 末端调整笔锋,顿笔后向右上出钩。

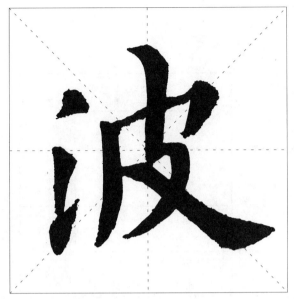

中点竖向，
整体拉长。

三点水

结
构
精
要

√ 左窄右宽
√ 左低右高
√ 捺画一波三折

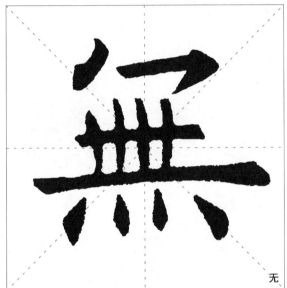

无

外两点呈"八"字
形，内两点稍小
靠上。

四点底

结
构
精
要

√ 横画平行
√ 竖距均等
√ 四点底对应四短竖

● 全能训练 >>>>>>>>>>>>>>>>>>>>>>>>>>>>>>>>>>>>>>>

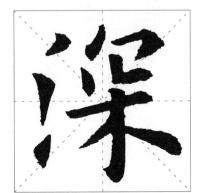

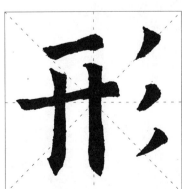

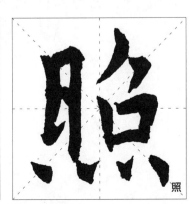

照

第8天
亻彳入

● **重点掌握** ➤➤➤➤➤➤➤➤➤➤➤➤➤

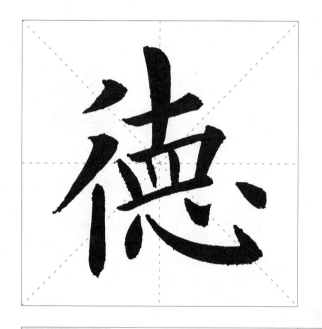

目标任务		
	知识要点	例字
重点掌握 ★★★★★	①短竖；②双人旁	德
拓展运用 ★★★★	①单人旁；②人字头	仁、令
全能训练 ★★★	单人旁、双人旁在字中的运用	作、徒、徐

结构精要

√ 左小右大
√ 左窄右宽
√ 右上小下大

短竖

形短　上轻下重

逆锋或顺锋入笔，中锋向下行笔写竖，竖末自然收笔。

双人旁

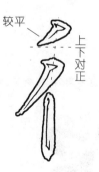

较平　上下对正

两撇形态各异，首撇短，次撇长，两撇方向不一。

16

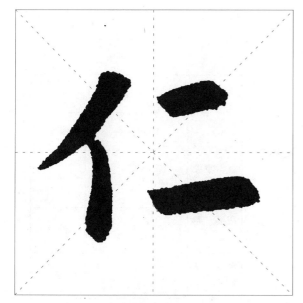

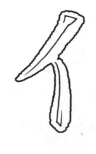

撇头重竖头轻，竖于撇画中间起笔。

单人旁

结构精要
√ 笔画轻重均匀
√ 左略长右略短
√ 两横对正居右中

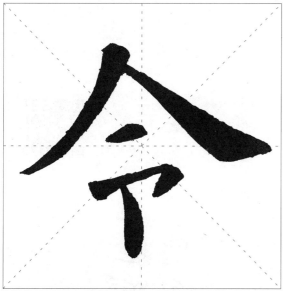

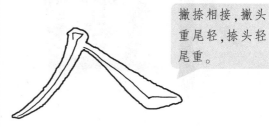

撇捺相接，撇头重尾轻，捺头轻尾重。

人字头

结构精要
√ 撇捺舒展覆下
√ 撇弯捺直
√ 下部略小靠上

● 全能训练 ▶▶▶▶▶▶▶▶▶▶▶▶▶▶▶▶▶▶▶▶▶▶▶▶▶▶▶▶▶▶▶▶

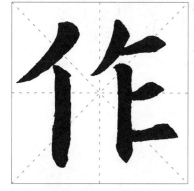

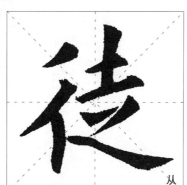

从

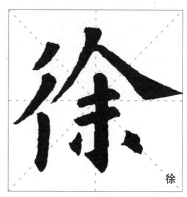

徐

第 **9** 天

ネ 禾 米

● 重点掌握 ▶▶▶▶▶▶▶▶▶▶▶▶▶▶▶

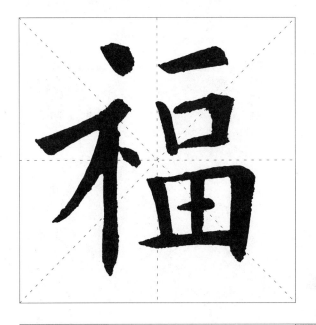

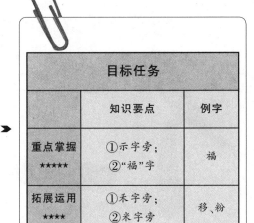

目标任务		
	知识要点	例字
重点掌握 ★★★★★	①示字旁; ②"福"字	福
拓展运用 ★★★★	①禾字旁; ②米字旁	移、粉
全能训练 ★★★	禾字旁、示字旁在字 中的运用	和、祥、视

结构精要
√ 字形方正
√ 左右等高
√ 右部横距均等

示字旁	"福"字

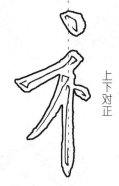

上下对正

字形较窄,重心靠上。

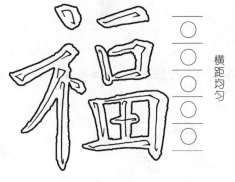

横距均匀

右边三部分,大小要适中。

● 拓展运用 ➤➤➤➤➤➤➤➤➤➤➤➤➤➤➤➤➤➤➤➤➤➤➤➤

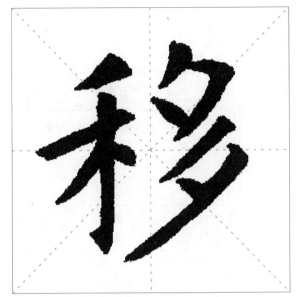

禾字旁

竖画变竖钩，
与首撇对正。

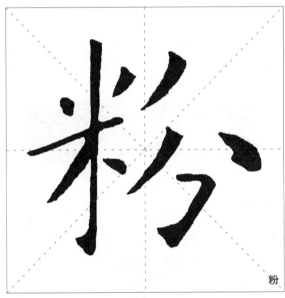

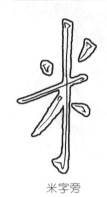

米字旁

横竖相交，上两
点指向交点，下
撇长捺短。

粉

● 全能训练 ➤➤➤➤➤➤➤➤➤➤➤➤➤➤➤➤➤➤➤➤➤➤➤➤➤➤➤➤➤➤➤➤➤➤

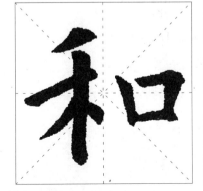

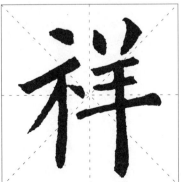

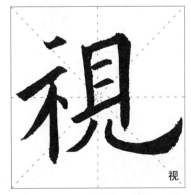

视

第10天
阝与卩

● **重点掌握** ▶▶▶▶▶▶▶▶▶▶▶▶

目标任务		
	知识要点	例字
重点掌握 ★★★★★	①横撇弯钩；②左耳旁	阳
拓展运用 ★★★★	①右耳旁；②单耳旁	廊、卿
全能训练 ★★★	左耳旁在不同字中的运用	随、降、陈

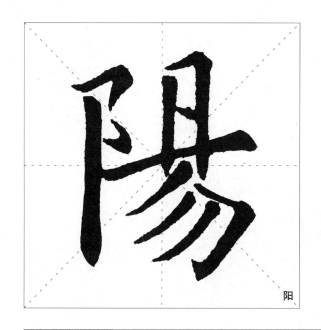

阳

结构精要
√横撇弯钩靠左上
√上端齐平下参差
√撇多写法不一样

横撇弯钩

方

圆

先写短横,转折处略顿笔后写短撇。接着写小弯钩,可连写也可断开书写。

左耳旁

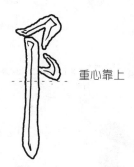

重心靠上

横撇弯钩断开书写,较小居上,竖为垂露竖。

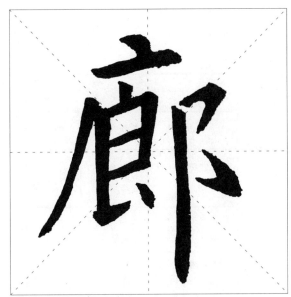

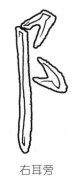

右耳旁

横撇弯钩靠上，竖画劲挺。

结构精要
√右耳旁取势较低
√中间笔画宜写紧
√广字旁开张以包下部

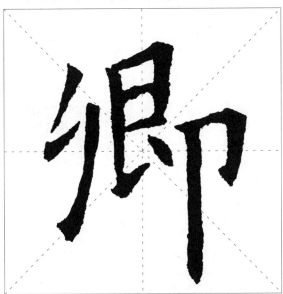

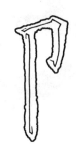

单耳旁

单耳旁靠下，竖画下垂。

结构精要
√三部错落有致
√中部稍靠上
√单耳旁竖长向下伸展

● 全能训练 ▶▶▶▶▶▶▶▶▶▶▶▶▶▶▶▶▶▶▶▶▶▶▶▶▶▶▶▶▶▶▶▶

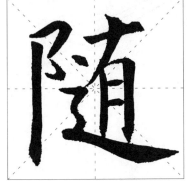

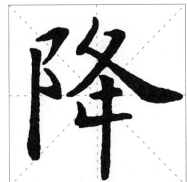

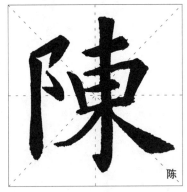

陈

第11天
辵之走

● **重点掌握** ➤➤➤➤➤➤➤➤➤➤➤➤➤➤➤

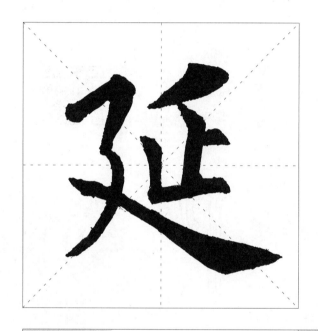

	目标任务	
	知识要点	例字
重点掌握 ★★★★★	①横折折撇；②建之旁	延
拓展运用 ★★★★	①走之；②走字旁	道、起
全能训练 ★★★	走之在不同字中的运用	运、远、递

结构精要
√ 左下包托上
√ 被包围部分较紧凑
√ 捺画舒展一波三折

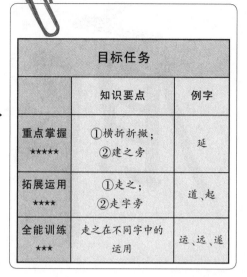

横折折撇

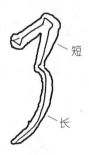

短

长

先写横撇，再折向右写一短横，最后折向下撇出，力送笔端。

建之旁

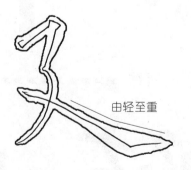

由轻至重

横折折撇较大，斜捺交于撇画中部，捺画右展。

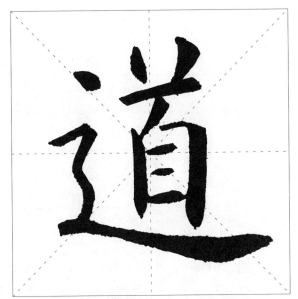

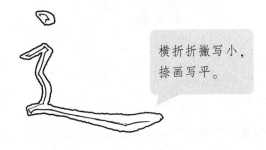

横折折撇写小，
捺画写平。

走之

结构精要
√ 内高外低
√ 内部较疏
√ 被包部分横距均等

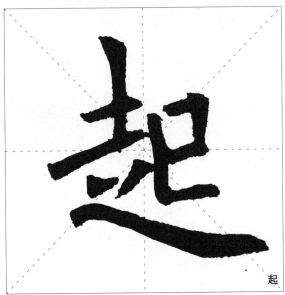

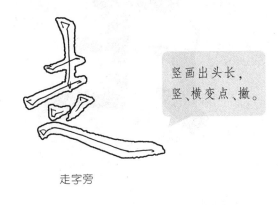

竖画出头长，
竖、横变点、撇。

走字旁

起

结构精要
√ "走"字捺画要舒展
√ 左边高右边低
√ "己"字在内要收紧

● 全能训练 ❯❯❯

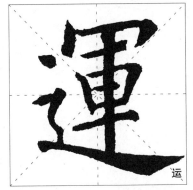

运

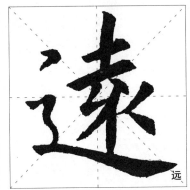

远

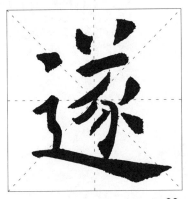

第12天

日 部

● 重点掌握 ➤➤➤➤➤➤➤➤➤➤➤➤➤➤➤➤

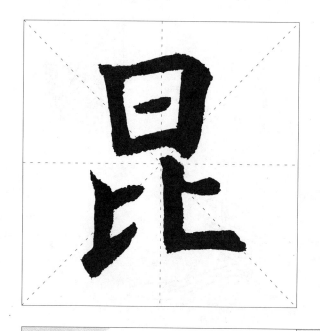

目标任务		
	知识要点	例字
重点掌握 ★★★★★	①日字头;②比部	昆
拓展运用 ★★★★	①日字底; ②日字旁	昔、映
全能训练 ★★★	日部在不同位置的 写法	景、智、暑

结构精要
√横画间距均匀
√日部居上略扁
√"比"字左收右放

日字头	比 部

两竖内收

字形宽扁,上稍宽下稍窄。

取势左低右高

左右同形,左为竖提右为竖折。

24

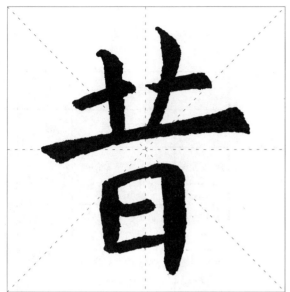

中横不与右竖连，
左竖短、右竖长。

日字底

结构精要
√ 上宽下窄
√ 中横伸展
√ 上下对正

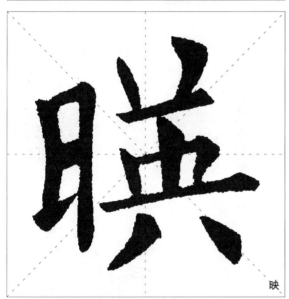

映

横短竖长，
末横变提。

日字旁

结构精要
√ 左窄右宽
√ 左短右长
√ 下两点与上部对应

● 全能训练 ➤➤➤➤➤➤➤➤➤➤➤➤➤➤➤➤➤➤➤➤➤➤➤➤➤➤➤➤➤➤➤➤➤➤➤➤➤➤

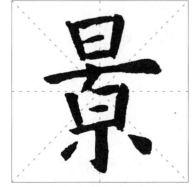
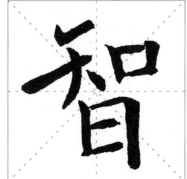
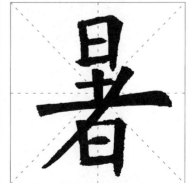

第13天

月 部

● 重点掌握 ➤➤➤➤➤➤➤➤➤➤➤➤➤➤➤➤➤➤

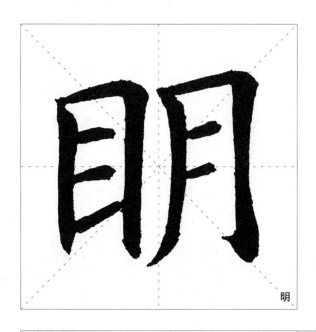

明

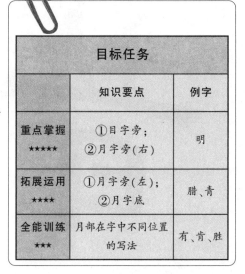

目标任务		
	知识要点	例字
重点掌握 ★★★★★	①目字旁;②月字旁(右)	明
拓展运用 ★★★★	①月字旁(左);②月字底	腊、青
全能训练 ★★★	月部在字中不同位置的写法	有、肯、胜

结构精要
√ 上端齐平
√ 左右等宽
√ 左部横距均等

目字旁

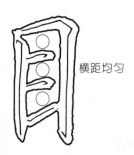

横距均匀

两竖平行,内部横画等距,中间两横不与右竖连。

月字旁(右)

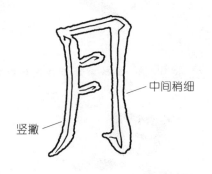

中间稍细

竖撇

字形窄长,撇画为竖撇,末端出锋,横折钩出钩含蓄。

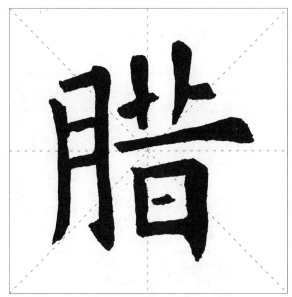

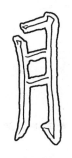

横与竖向笔画相接,横画等距靠上。

月字旁(左)

结构精要
√ 左窄右宽
√ 左短右长
√ "昔"字上扁下长

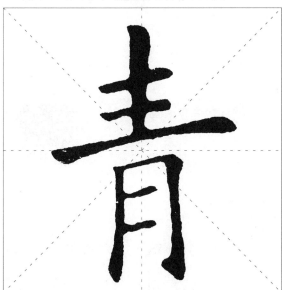

字形稍宽,与上对正。

月字底

结构精要
√ 上宽下窄
√ 横画平行
√ 中横拉长

● 全能训练 ❯❯❯❯❯❯❯❯❯❯❯❯❯❯❯❯❯❯❯❯❯❯❯❯❯❯❯❯❯❯❯❯

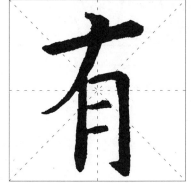

肯

胜

第*14*天

土 部 与 王 部

● **重点掌握** ➤➤➤➤➤➤➤➤➤➤➤➤➤➤➤➤➤➤➤

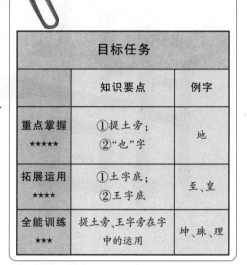

目标任务		
	知识要点	例字
重点掌握 ★★★★★	①提土旁;②"也"字	地
拓展运用 ★★★★	①土字底;②王字底	至、皇
全能训练 ★★★	提土旁、王字旁在字中的运用	坤、珠、理

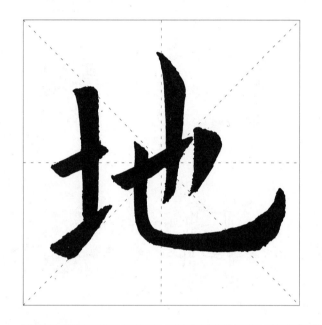

结构精要
√左窄右宽
√左低右高
√下端平齐

提土旁	"也"字

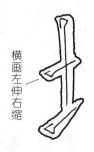

横画左伸右缩

横短竖长,末横为提。

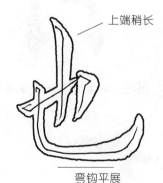

上端稍长

弯钩平展

横钩略上斜,竖弯钩向右伸。

28

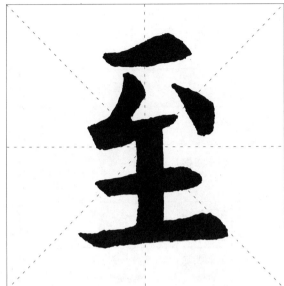

两横平行，
竖画居中。

 土字底

√ 字形长方
√ 横画距离均等
√ 横画长短不等

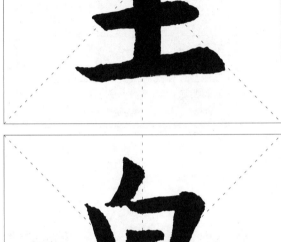

整体趋扁，
底横托上。

 王字底

√ 上下对正
√ 上窄下宽
√ 横画等距末横长

● 全能训练 ➤➤➤➤➤➤➤➤➤➤➤➤➤➤➤➤➤➤➤➤➤➤➤➤➤➤➤➤➤➤➤

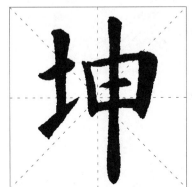

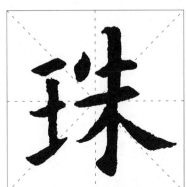

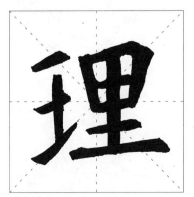

第*15*天

木 部

● 重点掌握 ➤➤➤➤➤➤➤➤➤➤➤➤➤➤➤

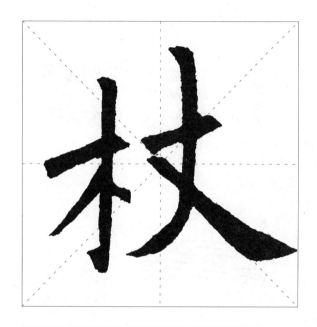

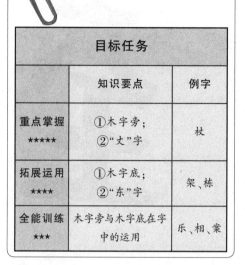

目标任务		
	知识要点	例字
重点掌握 ★★★★★	①木字旁； ②"丈"字	杖
拓展运用 ★★★★	①木字底； ②"东"字	架、栋
全能训练 ★★★	木字旁与木字底在字中的运用	乐、相、案

结构精要
√左短右长
√左右下端平齐
√左右两横大致在一条线上

木字旁	"丈"字

右对齐

横短竖长,撇长,捺缩为点。

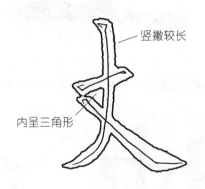

竖撇较长

内呈三角形

横画不宜长,撇捺有交叉。

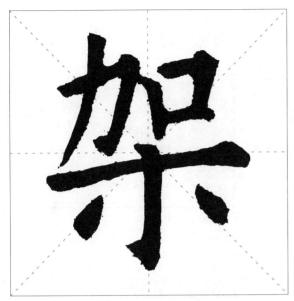

横画较长，
撇捺变点。

木字底

结构精要
√ 上紧下疏
√ 上下有穿插
√ 末横宜伸长

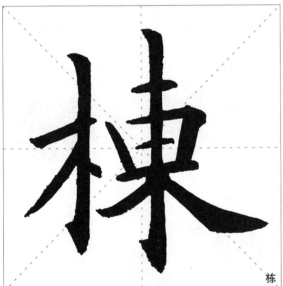

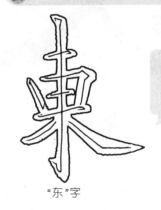

撇短捺长，
竖钩直挺。

"东"字

栋

结构精要
√ 左短右长
√ 右部横画等距
√ 左右竖画要直挺

● 全能训练 ➤➤➤➤➤➤➤➤➤➤➤➤➤➤➤➤➤➤➤➤➤➤➤➤➤➤➤➤➤➤➤➤➤➤➤

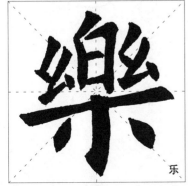

乐

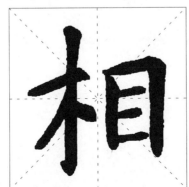

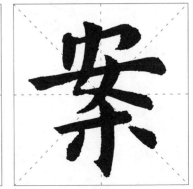

第16天

纟与糸

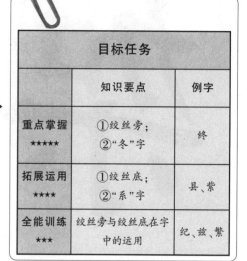

目标任务		
	知识要点	例字
重点掌握 ★★★★★	①绞丝旁； ②"冬"字	终
拓展运用 ★★★★	①绞丝底； ②"系"字	县、紫
全能训练 ★★★	绞丝旁与绞丝底在字中的运用	纪、兹、繁

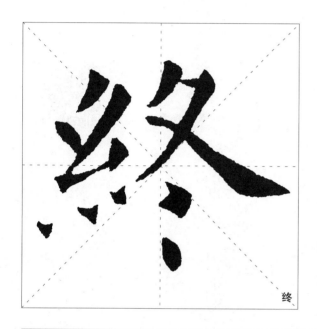

终、

结构精要
√左短右长
√左收右放捺伸展
√右部两点上大下小

绞丝旁

斜对齐

　　两个撇折,上小下大,角度不一,下三点笔断意连。

"冬"字

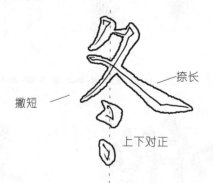

捺长

撇短

上下对正

　　字头紧凑,撇收捺展,两点正对字中央。

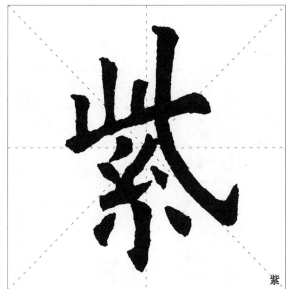

紫

撇折密集排列，紧靠上部。

绞丝底

结构精要

√斜钩舒展
√上宽下窄
√重心对正

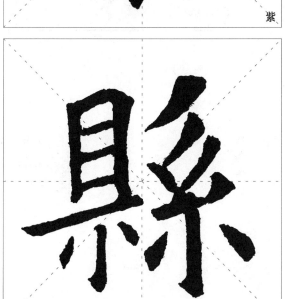

县

结构紧凑，重心靠上。

"系"字

结构精要

√左右等宽
√左略低右略高
√左部横画间距均匀

● 全能训练 ▶▶▶▶▶▶▶▶▶▶▶▶▶▶▶▶▶▶▶▶▶▶▶▶▶▶

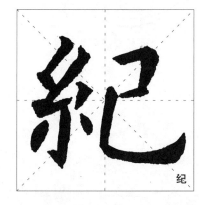

纪

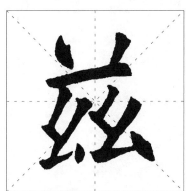

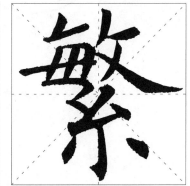

第17天
心 部

● **重点掌握** ➤➤➤➤➤➤➤➤➤➤➤➤➤➤➤➤➤

目标任务		
	知识要点	例字
重点掌握 ★★★★★	①卧钩;②心字底	恩
拓展运用 ★★★★	①竖心旁; ②"必"字	悦、必
全能训练 ★★★	卧钩与竖心旁在字中的运用	甚、怀、惕

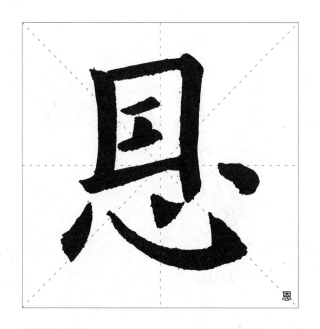

恩

结构精要
√上窄下宽
√上下穿插
√重心较稳

卧 钩

出钩厚重

　　顺锋入笔,向右下渐行渐压笔,末端调转笔锋,向左上出钩。

心字底

斜对齐

　　三点空间匀称,钩尾指向字心。

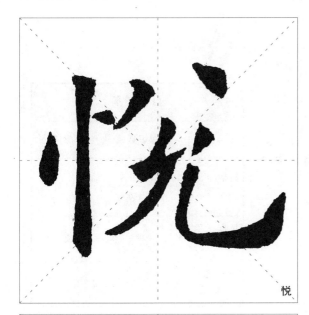

悦

竖心旁

重心靠上，左点竖向，右点横向。

结构精要
√ 左窄右宽
√ 竖画挺直
√ 竖弯钩舒展

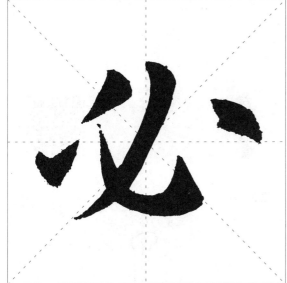

必

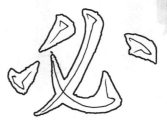

"必"字

中间点画靠上，卧钩出钩向上。

结构精要
√ 三点左右低中间高
√ 卧钩不宜长
√ 撇画斜穿"心"中央

● 全能训练 ➤➤➤➤➤➤➤➤➤➤➤➤➤➤➤➤➤➤➤➤➤➤➤➤➤➤➤➤➤

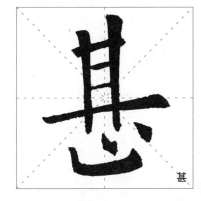

甚

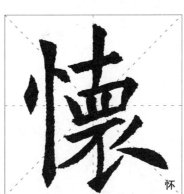

怀

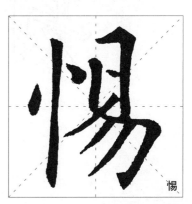

惕

35

第**18**天

贝 与 见

● **重点掌握** ➤➤➤➤➤➤➤➤➤➤➤➤➤➤➤➤➤➤➤

目标任务		
	知识要点	例字
重点掌握 ★★★★★	①贝字旁； ②立刀旁	则
拓展运用 ★★★★	①贝字底； ②见字旁	贵、睄
全能训练 ★★★	贝字底在字中的运用	资、质、赏

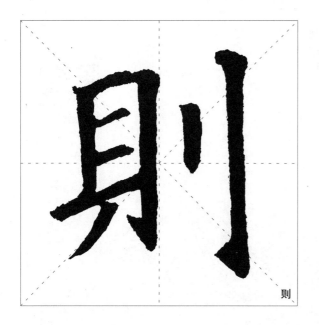

则

结 构 精 要	√左部横距均等 √左短右长 √竖钩要直

贝字旁

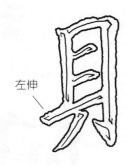

左伸

　　上长下短,内横画不与右竖连,末点压右竖末端。

立刀旁

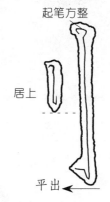

起笔方整

居上

平出 ←

　　竖画短,居于字的中上部,竖钩长,横向出钩。

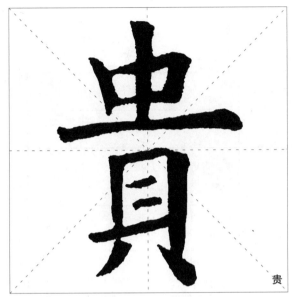

贵

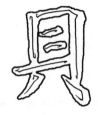

贝字底

竖画变短，
两点开阔。

结构精要
√上下对正
√长横舒展
√下部横距均等

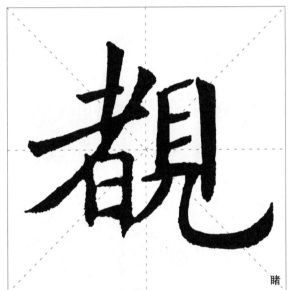

睹

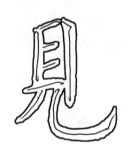

见字旁

横短竖长，撇收
弯钩展。

结构精要
√左右揖让
√左右高低错落
√左部撇长，右部弯钩展

● 全能训练 ▶▶▶▶▶▶▶▶▶▶▶▶▶▶▶▶▶▶▶▶▶▶▶▶▶▶▶▶▶▶▶

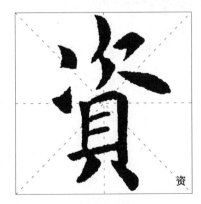

资

质

赏

37

第 *19* 天

山 部

● 重点掌握 ▶▶▶▶▶▶▶▶▶▶▶▶▶▶▶▶

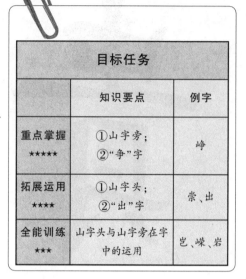

目标任务		
	知识要点	例字
重点掌握 ★★★★★	①山字旁；②"争"字	峥
拓展运用 ★★★★	①山字头；②"出"字	崇、出
全能训练 ★★★	山字头与山字旁在字中的运用	岂、嵘、岩

峥

结构精要
√ 左小居上
√ 右部重心靠上
√ 右部上下对正

山字旁	"争"字
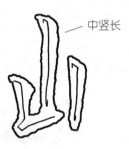 中竖长	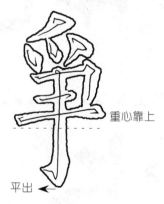 重心靠上 平出 ←
字形稍窄,横短竖长,居于字的左上部位置。	重心靠上,三点呼应,上下对正。

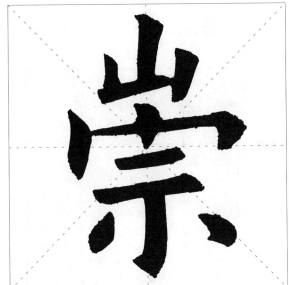

整体勿大,
竖画倾斜。

山字头

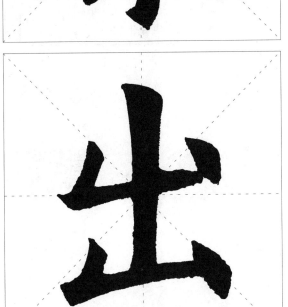

边竖呈"八"字形,
上下右竖变点。

"出"字

● 全能训练 ▶▶▶▶▶▶▶▶▶▶▶▶▶▶▶▶▶▶▶▶▶▶▶▶▶▶▶▶▶▶▶

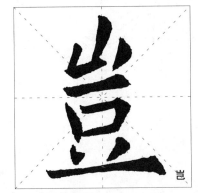

岂

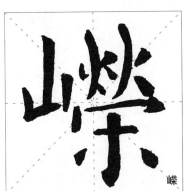

嵘

岩

第**20**天

口 与 囗

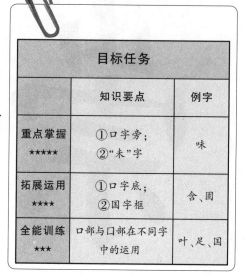

目标任务		
	知识要点	例字
重点掌握 ★★★★★	①口字旁；②"未"字	味
拓展运用 ★★★★	①口字底；②国字框	含、固
全能训练 ★★★	口部与囗部在不同字中的运用	叶、足、国

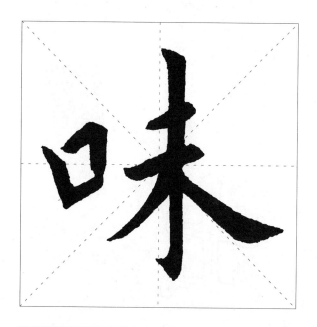

结构精要
√ 口部短小靠上
√ 两横间距同"口"高
√ 撇轻捺重

口字旁	"未"字
	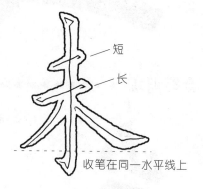
向右上倾斜	短 长 收笔在同一水平线上
居左上，横画向右上倾斜，整体较小。	竖直居中，上收下放，撇捺伸展。

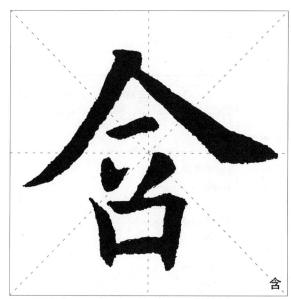

含

横稍长竖稍短，两竖内收，稳托上部。

□字底

 结构精要

√ 撇捺伸展覆下
√ 撇低捺高
√ 上下重心要对正

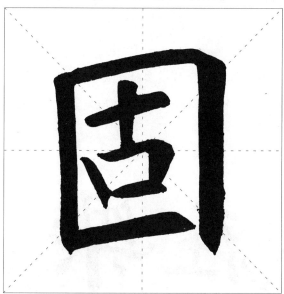

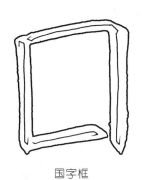

横短竖长，底不封口。

国字框

 结构精要

√ 外重内轻
√ 横平竖直
√ 字形方整

● 全能训练 ▶▶▶▶▶▶▶▶▶▶▶▶▶▶▶▶▶▶▶▶▶▶▶▶▶▶▶▶▶▶▶▶▶

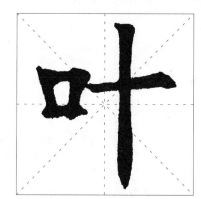

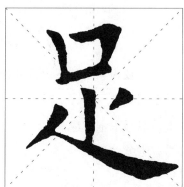

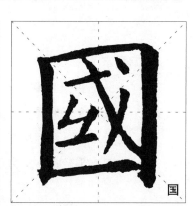

国

41

第**21**天

集字创作

● 重点掌握 ➤➤➤➤➤➤➤➤➤➤➤➤➤

书法作品中常见的幅式有横幅、中堂、条幅、对联、条屏、斗方和扇面等几种。这里以横幅、斗方和扇面为例，为大家提供集字创作的作品展示。

一幅书法作品，通常由正文书写和落款钤印两部分组成。在正文书写之前，先要根据纸张大小和字数多少做出合理安排，再不断练习，从中择优，最终选出自己满意的作品。

目标任务		
	知识要点	例字
重点掌握 ★★★★★	横幅	乐在其中
拓展运用 ★★★★	斗方	心怀感恩
全能训练 ★★★	扇面	栉风沐雨

横幅——乐在其中

横幅一般指长度是高度的两倍或两倍以上的横式作品。字数不多时，从右到左写成一行，字距略小于左右两边的空白。字数较多时竖写成行，各行从右写到左。常用于书房或厅堂侧的布置。

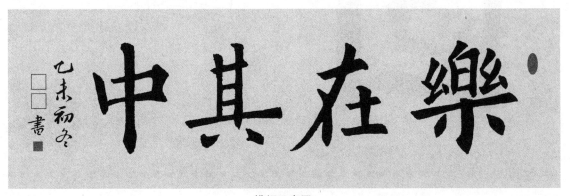

横幅示意图

书写提示

乐　上分下和，上部笔画多，写得较为紧凑；下部长横舒展，托上覆下。

在　撇画往左下伸展，"土"字稍靠右。

其　上长下短，横距均等，下两点与上部对应。

中　"口"形较扁，竖为垂露，平分"口"字。

● 拓展运用 ➤➤➤➤➤➤➤➤➤➤➤➤➤➤➤➤➤➤➤➤➤➤➤➤➤➤

斗方——心怀感恩

斗方是长宽尺寸相等或相近的作品形式。斗方四周留白大致相同。落款位于正文左边，款字上下不宜与正文平齐，以避免形式呆板。

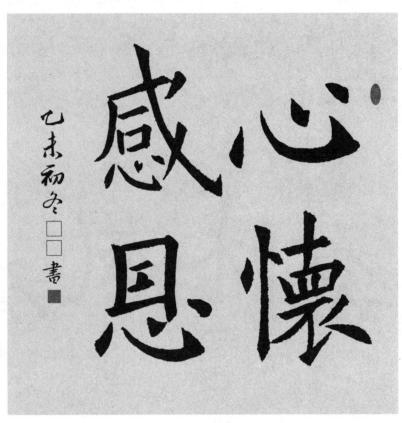

斗方示意图

书写提示

心　三点斜向上，卧钩出钩方向指向字心。

怀　左部笔画简略；右部笔画繁多，用笔较轻，上下两竖对正。

感　斜钩劲挺有力，"心"字底稍小。

恩　上窄下宽，上下穿插。

扇面——栉风沐雨

扇面分为团扇扇面和折扇扇面。

团扇扇面的形状多为圆形，其作品可随形写成圆形，也可写成方形，或半方半圆，其布白变化丰富，形式多种多样。

折扇扇面形状上宽下窄，有弧线，有直线，既多样，又统一。可利用扇面宽度，由右到左写2~4字；也可采用长行与短行相间，每两行留出半行空白的方式写较多的字，在参差变化中写出整齐均衡之美；还可以在上端每行书写二字，下面留大片空白，最后落一行或几行较长的款来打破平衡，以求参差变化。下面我们就以折扇为例，来展示扇面的作品形式。

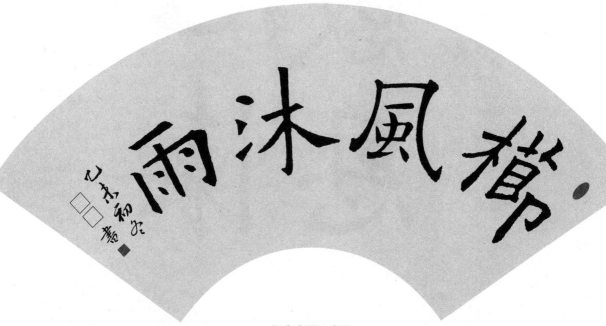

折扇扇面示意图

栉风沐雨出自《庄子·天下》："沐甚雨，栉疾风。"

意思：栉，梳头发；沐，洗头发。风梳发，雨洗头。形容人经常在外面不顾风雨地辛苦奔波。

书写提示

栉　左中部稍高，右部最低，三部紧凑匀称。

风　上窄下宽，内部居中。

沐　左短右长，右部竖画直挺，撇捺舒展。

雨　横画稍短，中竖平分"冂"部，四点均匀分布，相互呼应呈左低右高之势。